经典碑帖集字创作蓝本

行书题画诗选

（修订本）

胡紫桂 主编 李宏伟 编著

湖南美术出版社

图书在版编目（CIP）数据

经典碑帖集字创作蓝本·行书题画诗选／李宏伟编

著.—长沙：湖南美术出版社，2013.3

ISBN 978-7-5356-6168-5

Ⅰ.① 经… Ⅱ.① 李… Ⅲ.①行书—碑帖—中国

Ⅳ.① J292.21

中国版本图书馆CIP数据核字(2013)第057138号

经典碑帖集字创作蓝本·行书题画诗选

出 版 人：黄　啸

策　　划：胡紫桂

主　　编：胡紫桂

编　　著：李宏伟

责任编辑：胡紫桂　邹方斌

技术编辑：胡海成

特约编辑：李　婷

责任校对：王玉蓉

装帧设计：田　飞

出版发行：湖南美术出版社

　　　　　（长沙市东二环一段622号）

经　　销：湖南省新华书店

制版印刷：郑州新海岸电脑彩色制印有限公司

　　　　　（郑州市鼎尚街15号）

开　　本：889mm×1194mm　　　1/16

印　　张：4

版　　次：2013年6月第1版

印　　次：2020年4月第4次印刷

书　　号：ISBN 978-7-5356-6168-5

定　　价：19.80元

出版说明

临摹是学习书法的重要手段，是学习书法的必经之路。

从古至今，所有的书法大师都是以临摹的方式，站在前人的肩膀上而获取更高成就的。

临摹的最终的目的是创作。那么，我们究竟该如何从临摹过渡到创作呢？究竟该如何将平日所学化为己用，巧妙地融入到创作中去呢？

最理想的方式当然是将书法大师的作品反复临摹，领略其笔墨的韵味，细察其结构的奥妙，做到心领神会，烂熟于心，只等到有一天悟出真谛，懂得了将林林总总的碑帖融会贯通，随手拈来，娴熟自如地加以运用，进而推陈出新，抒发个性情怀，铸就精彩风格，或如云如烟，或如铁如银，或如霜叶，或如瀑水，终能赢得自己的一片天空。

问题是要达到这种境界，需要长年累月的耕耘，心无旁骛的投入，也少不了坐看云起的心境，红袖添香的氛围。而今天，鳞次栉比的高楼大厦，川流不息的车水马龙，早将我们的生命历程切割成支离的片段，也将那看云看山看水的心境挤压得喘不过气来，人们行色匆匆，一路风尘，流放了那墨香浸润的浪漫。有什么方法，有什么途径，能让我们能拾掇起那零碎的光阴，高效、快捷、愉悦地从临摹走向创作？

正是基于这种愿望，我们特别策划了这套选题，聘请国内具有丰富创作经验的书家们共同编撰了这套丛书。在文字内容上力求经典，在书法风格上力求和谐，同时兼顾形式的丰富多样。我们的目的就是希望能引导读者在学习本书的过程中对古代书法精华有更深一层的理解与把握，在最短的时间内进入创作状态。在这里，我们可以看到同一件作品中既有二王，又有宋四家，或者孙过庭、赵孟頫、王铎……甚至还会看到唐代书家书写宋词，宋代书家书写元曲的"有趣"现象……

本丛书编辑的这些作品风格上可能还不十分"统一"，也可能存在一些不"完美"的地方，但是，它将有助于我们改变固有的临摹习惯和创作思维模式，它带给我们的不仅仅只是"新奇"，还有因这"新奇"所激发的思考，让我们在揣摩与领悟中不断地逼近书法的创作高峰。

癸巳初夏　胡紫桂重订于两溪草堂

目　录

竹外桃花三两枝，春江水暖鸭先知。蒌蒿满地芦芽短，正是河豚欲上时。

竹外桃花三两枝春江水暖鸭先知蒌
满地芦芽短正是河豚欲上时

苏轼 题惠崇春江晚景

半生落魄已成翁，独立书斋啸晚风。

笔底明珠无处卖，闲抛闲掷野藤中。

半生落魄已成翁独立书斋啸晚风笔底明珠无处卖闲抛闲掷野藤中

徐渭 墨葡萄

吾家洗砚池边树，个个花开淡墨痕。不要人夸好颜色，只留清气满乾坤。

吾家洗砚池边树、花开淡墨痕不要人誇好颜色只留清气满乾坤

王冕 墨梅

芳草垂杨荫碧流，雪花公子立芳洲。一生清意无人识，独向斜阳叹白头。

芳草垂楊

蔭碧

流雪衣公子立芳

洲一生清意無人識

獨向斜陽

嘆白頭

劉珝 一鷺圖

碧水丹山映杖藜，夕阳犹在小桥西。微吟不道惊溪鸟，飞入乱云深处啼。

碧水丹山映杖藜夕阳犹在小橋西微吟不道驚溪鳥飛入亂雲深處啼

沈周 题画

云里烟村雨里滩，看之容易作之难。
早知不入时人眼，多买胭脂画牡丹。

云重烟村雨裹滩看之容易作之
难早知不入時人眼多買胭脂畫
牡丹　李唐題畫

衙斋卧听萧萧竹，疑是民间疾苦声。些小吾曹州县吏，一枝一叶总关情。

衙斋卧听萧萧竹疑是民间疾苦声

些小吾曹州县吏一枝一叶总关情

郑燮 潍县署中画竹呈年伯包大中丞括

故人赠我江南句飞尽梅花我未归
欲寄相思无别语一枝寒玉淡春晖

赵孟頫 题所画梅竹赠石民瞻

卧游渺万里，楚天清晓秋。初日江上出，白云山际浮。莽苍迷烟树，隐约见孤舟。丹青不可作，思子徒离忧。

卧遊渺万里楚天清

晓秋

初日江上出

白雲山際浮莽

蒼迷烟樹隱

約見孤舟舟青不可作思子

徒離憂

趙孟頫 題米元暉山水

鲤鱼风急系轻舟，两岸寒山宿雨收。一抹斜阳归雁尽，白萍红蓼野塘秋。

鲤鱼风急系轻舟
两岸寒山宿雨
收一抹斜阳归雁尽白萍红蓼野
塘秋

唐寅

题画师周东村之郊秋图

曾向沧江看不真，却因图画见精神。何妨金粉资高格，不用丹青点此身。蒲叶岸长堪映带，荻花丛晚好相亲。思量画得胜笼得，野性由来不恋人。

曾向沧江看不真却因图画见精
神何妨金粉资高格不用丹青点此
身蒲叶岸长堪映带荻花丛晚好
相亲思量画得胜笼浮野性由来不
恋人

齐己

题画鹭鸶兼简孙郎中

11

太华峰前是
故乡路人
遥指读书堂如今
老大骑官马
羞向关西道姓杨

杨汝士
题画山水

六幅轻绡画建溪，刺桐花下路高低。分明记得曾行处，只欠猿声与鸟啼。

方干 题画建溪图

咬定青山不放松，立根原在破岩中。千磨万击还坚劲，任尔东西南北风。

咬定青山不放松立根原在破
岩中千磨万击还坚劲住
尔东西南北风

郑燮 竹石

锦帆泾上千年寺，水殿云廊半不存。只有老僧明月下，立当清影夜敲门。

锦帆泾上千年寺水殿云廊半
不存只有老僧明月下立当清影
夜敲门

沈贞 题沈周溪峦秋色图

日光浮喜动檐楹，乌鹊于人亦有情。小雨初收风泼泼，乱飞丛竹送欢声。

日光浮喜動檐楹 烏鵲扵人亦有情 小雨初收風㳤㳤亂飛叢竹送歡聲

文徵明 畫鵲

东坡虽是湖州派，竹石风流各一时。前世画师今姓李，不妨还作辋川诗。

东坡虽是湖州派竹石风流各一时前世画师今姓李不妨还作辋川诗

苏轼 憩寂图

林影溪光静自如，
萧疏短鬓独骑驴。
可能胸次都无事，
拟向山中更著书。

林影溪光静自如萧疏短鬓独骑驴可能胸次都无事拟向山中更著书

张栻

跋王介甫游钟山图

蓬山半为白云遮，琼树都成绮树华。闻说至人求道远，丹砂原不在天涯。

蓬山半为白云遮瓊树都成绮
树华聞说至人求道遠舟砂原不在
天涯

黄公望
临李思訓貟临秋雲圖

人爱山居好，何如此际便。家归仍小异，幽致更超然。暮霭映高树，柴扉绕细泉。新图不可再，展阅忆唐贤。

人爱山居好何如此際便家歸仍小異幽致更超然暮霭映高樹柴扉繞細泉新圖不可再展閱憶唐賢

吴镇　李昭道畫卷

隐者抱幽素，独行穿杳冥。有诗吟木客，无驾勒山灵。寒涧流沙白，秋云入竹青。携琴向何处，弹与野猿听。

隐者抱幽素独行穿杳冥有诗吟木
客无驾勒山灵寒涧流沙白秋云
入竹香携琴向何处弹与野猿听

张翥 抱素子作自适图求题

虎鬪龍爭萬事休，五湖明月一扁舟。綠蓑衣上雪飀飀，雪月光中垂釣鈎。釣得鱸魚春酒熟，仙娃酒酣嬌睡足。雕胡炊飯斫鱸羹，一縷青煙燃楚竹。蓬窗曉對洞庭山，七十二峰青似玉。

王蒙　林泉讀書圖

青山与浮云，终日淡相守。山为云窟宅，云为山户牖。无心成白衣，有意变苍狗。人情亦如云，寄语看云叟。

青山與浮雲終日淡相守山為雲窟
宅雲為山户牖無心成白衣而蒼變
萬物人情亦如雲寄語看雲叟

顧瑛 趙仲穆畫看雲圖

秋月无风渡海迟，珊瑚玉树碧参差。明朝我亦三山去，为借韩终白鹿骑。

秋月無風渡海遲珊瑚玉樹碧参差明朝我亦三山去為借韓終白鹿騎

周砥　題張師道所藏畫

良金美玉不可画，可画惟应色与形。除却坚明尽非宝，世人何得重丹青。

良金美玉不
可畫惟應色與形除
却堅明盡非寶
世人何浮重丹青

梅尧臣
观永叔画真

风雅久寂寞，吾思见其人。杜君诗之豪，来者孰比伦。生为一身穷，死也万世珍。言苟可垂后，士无羞贱贫。

风雅久寂寞吾思见其人杜君诗

之豪来者孰比伦生为一身穷死

也万世珍言苟可垂后士无羞贱

贫

欧阳修

堂中画像探题得杜子美

却因明主放还山，破帽骑驴骨相寒。诗句眼前吟不尽，北风吹雪满长安。

却因明主放还山破帽骑驴骨相寒诗句眼前吟不尽北风吹雪满长安

李俊民 孟浩然图

倒载山公岂酒狂君儿拍手岘山旁汗青等是虚名耳不把云台换酒乡

刘子翚 醉山简图

万古骚人
有赏音画家满
意与幽寻题
诗记取嵩前事绝似冯雷
入少林
元好问七贤寒林图

心窍玲珑貌亦奇荣枯只在手中
今朝故向霜天里点破繁花
四五枝

施肩吾 观叶生画花

海棠花底三年客，不见海棠花盛开。却向江南看图画，始惭虚到蜀城来。

海棠花底三年客不见海棠花盛
开却向江南看图画始惭虚到
蜀城来

崔涂 海棠图

高士闲居旧，名花独步今。移从洛浦远，濯自锦江深。传得巫山貌，非因延寿金。不须天女散，已解动禅心。

高士閑居舊名花獨步今移從洛浦遠濯自錦江深傳得巫山貌非因延壽金不須天女散已解動禪心

司馬光 和景仁荅李才元寄示花圖

牡丹开蜀图，盈尺莫如今。妍丽色殊众，栽培功倍深。矜夸传万里，图写费千金。难就朱栏赏，徒摇远客心。

牡丹开蜀图盈尺莫如今妍丽色殊众栽培功倍深矜夸传万里图写费千金难就朱栏赏徒摇远客心

范纯仁 和范景仁蜀中寄红牡丹图

夫畫夜隱几宴聽号
鳴蟬長松之下列羽
客對坐不語南昌仙南
昌僊人趙夫子四年
歷居看雲士以庭無
東羅羣賓者坐如在
丹青重裴五色粉圖案
是弥真僊可以金吾

身若侍功成拂衣去
武陵桃花笑杀人

李白
当涂赵炎少府
粉图山水歌

失昼夜，隐几寂听无鸣蝉。长松之下列羽客，对坐不语南昌仙。南昌仙人赵夫子，妙年历落青云士。讼庭无事罗众宾，杳然如在丹青里。五色粉图安足珍？真仙可以全吾身。若待功成拂衣去，武陵桃花笑杀人。

窗前惊见一枝斜，照眼英英十数花。千载简斋仙去后，何人更著好诗夸。

窗前惊见一枝斜，照眼英英十数
花。千载简斋仙去后，何人更著好
诗夸

楼钥 题赵晞远墨梅

叠叶与高节，俱从毫末生。流传千古誉，研炼十年情。向月本无影，临风疑有声。吾家钓台畔，似此两三茎。

叠叶与高节俱从毫末生流传
千古誉研炼十年情向月本无影
临风疑有声吾家钓台畔似此两
三茎

方干　方著作画竹

【李白·当涂赵炎少府粉图山水歌】

峨眉高出西极天，罗浮直与南溟连。名公绎思挥彩笔，驱山走海置眼前。满堂空翠如可扫，赤城霞气苍梧烟。洞庭潇湘意渺绵，三江七泽情洄沿。惊涛汹涌向何处？孤舟一去迷归年。征帆不动亦不旋，飘如随风落天边。心摇目断兴难尽，几时可到三山巅？西峰峥嵘喷流泉，横石蹙水波潺湲。东崖合沓蔽轻雾，深林杂树空芊绵。此中冥昧

（书法正文）
峨眉高出西极天
罗浮直与南溟连
名公绎思挥
彩笔驱山走海置眼前
满堂空翠如可扫赤城
霞气苍梧烟洞庭潇
湘意渺绵三江七泽情
洄沿惊涛汹涌向何处

38

孤舟一去返歸年征帆不
動亦不旋飄如隨風落
天邊心搖目斷興難
畫幾時可到三山巅
西峰峥嵘噴流泉横
石臺水波瀾沒東崖
谷岑蔽虧雲霧深林雜
封窒半帛此中冥林

眼入毫端写竹真枝掀叶举是精神因知幻物出无象问取人间老研轮

黄庭坚题子瞻墨竹

河东李学士，随意仿洋州。月落亭阴过，云生谷口幽。江涛空渺渺，笔墨更悠悠。潇洒西清地，令人忆旧游。

河東李學士隨意倣洋州月落亭
陰過雲生谷口幽江涛空渺渺筆墨
更悠悠潇洒西清地令人憶舊遊

虞集 李貞崎墨竹

长忆前朝李蓟丘，墨君天下擅风流。百年遗迹留人世，写破湘潭梦里秋。

长忆前朝李
蓟丘墨
君天下
擅风流百年
遗迹留人世写破
湘潭
梦里秋
吴镇 画竹

高秋木落
天宇宽洞庭潇
湘生暮寒剑
气横空月在地老蛟
夜护
仙都坛

杨维桢，房山画竹

可厌栽花者，繁华总是虚。卜居须傍竹，无竹不成居。设榻谁为伴，开窗好对渠。莫嫌吾室陋，难与此君疏。

可厌栽以花者繁华總是虚卜居須傍竹無竹不成居設榻誰為伴開窗好對渠莫嫌吾室陋難與此君疏

倪瓚 題柯九思墨竹卷

双宿双飞百自由，人间无物比风流。若教解语终须问，有底愁来也白头。

双宿双飞百自由人间无物比风流若教解语终须问有底愁来也白头

元好问 鸳鸯扇头

山鸡照影空自爱，
孤鸾舞镜不作双。
天下真成长会合，
两兔相倚睡秋江。

山鸡照影空自爱孤鸾舞镜不作双天下真成长会合两兔相倚睡秋江

黄庭坚 题画睡鸭

洞春豪杰士妙笔
出怪奇
写就大宛根可怪不
可披此画岂易得
此手难再携
敢将有声画博
君无声诗

陈普
以诗就叶洞春求画葡萄

洞春豪杰士，妙笔出怪奇。写就大宛根，可怪不可披。此画岂易得，此手难再携。敢将有声画，博君无声诗。

雨滴铃声蜀道长，都缘一曲荔枝香。宣和无限丹青手，好画当年花石纲。

雨滴铃声蜀道长都缘一曲荔
枝香宣和无限丹青手好画当
年花石纲

赵秉文 荔枝图

乘槎使者海西来移得珊瑚

汉苑栽只待绿荫芳树合蕊珠

如火一时开

马祖常　赵中丞折枝石榴

乘槎使者海西来，移得珊瑚汉苑栽。只待绿荫芳树合，蕊珠如火一时开。

晚菘香凝墨池湿畦菜摘尽春雨

涪梅花庵中吴道人写遍群蔬何

德色怪我坐客寒无毡床头

却有买菜钱四时之蔬悉佳味乃知此等吾

吾尤便曶客忽携画卷至一笑著

笔南风前

钱惟善 梅道人画墨菜

【钱惟善·梅道人画墨菜】

晚菘香凝墨池湿，畦菜摘尽春雨泣。梅花庵中吴道人，写遍群蔬何德色。怪我坐客寒无毡，床头却有买菜钱。四时之蔬悉佳味，乃知此等吾尤便。有客忽携画卷至，一笑落笔南风前。

芦菔生儿菜有孙，露芽雨甲媚盘飧。自知肉食非吾相，抱瓮何辞日灌园。

绕屋蔬畦称食贫，雨余齐茁翠苗新。山庖顿顿殊风致，天上酥酏未足珍。

芦菔生儿菜有孙，露芽雨甲媚盘飧。

�自知肉食非吾相，抱瓮何辞日灌园。

绕屋蔬畦称食贫，雨余齐茁翠苗新。

山庖顿顿殊风致，天上酥酏未足珍。

陶宗仪 题画菜 二首

三泖秋霖浸四围，水边那觉露葵稀。金盘玉箸长安客，几个西风为汝归？

三泖秋霖浸四围水边那觉露葵稀金盘玉箸长安客几个西风为汝归

杨廉 题曹宪副采莼卷

韩生画肥马，
立仗有辉光。
戴老作瘦牛，
平田千顷荒。
觳觫告主人，
实已尽筋力。
乞我一牧童，
林间听横笛。

韩生画肥马立仗有

辉光戴老

作瘦牛平田千顷荒

觳觫告主人实已尽

筋力乞我一牧童

林间听横笛

黄庭坚

题李亮功戴嵩牛图

好奇仍有客相携
绝顶披云快一�蹻
三十六峰青似染
五年挂笏羡横溪
独占名山每羡渠
京尘今日污吟须
西州十载经行处
惆怅云烟是画图

刘祖谦

崆峒山图为横溪翁二首

【刘祖谦·崆峒山图为横溪翁（二首）】

好奇仍有客相携，绝顶披云快一蹻。三十六峰青似染，五年挂笏羡横溪。 独占名山每美渠，京尘今日污吟须。西州十载经行处，惆怅云烟是画图。

54

瞻彼南山岑，白云何翩翩。下有幽栖人，啸歌乐徂年。丛石映清沚，嘉木澹芳妍。日月无终极，陵谷从变迁。神襟轶寥廓，兴寄挥五弦。尘影一以绝，招隐奚足言。

瞻彼南山岑白雲何翩翩下有幽栖人
啸歌樂徂年 叢石暎清沚嘉木澹
芳妍日月無終趣陵谷程窗遷神襟
軼寥廓興寄揮五弦窟 一以絕
招隱奚足言

钱選 題浮玉山居圖

爽人秋意不须多。

绿水红桥夹杏花，数间茅屋是渔家。主人莫拒看花客，囊有青钱酒不赊。

万仞芝山接太虚，一泓萍水绕吾庐。

爽人秋意不烦多绿水红桥夹杏花数间茅屋是渔家主人从指看花客囊有青钱酒不赊万仞芝山接太虚一泓萍水绕吾庐

暖煨榾柮闭柴扉。

瓦盆熟得松花酒，刚是溪丁拾蟹归。

稀暖煨榾柮闲紫扉花盆熟浮松花酒刚是溪丁拾蟹悸

庚寅
颍画六首

【唐寅·题画（六首）】
骑驴八月下蓝关，借宿南州白塔湾。壁上残灯千里梦，月中飞叶四更山。太湖西岸景萧疏，竹外山旋碧玉螺。明月一天风满地，

骑驴八月下蓝关
借宿南州白塔湾
壁上残灯千里
梦日中飞叶
四更山太湖西岸
景萧疏竹外
山旋碧玉螺明
月一天风满地

日长全赖棋消遣，计取输赢赌买鱼。红树中间飞白云，黄茅眼底界斜晖。此中大有逍遥处，难说与君画与君。雪满梁园飞鸟稀，

日长全赖棋消
遣计取输赢赌
买鱼红树中间
飞白云黄茅眼
底界斜晖此中
大有逍遥难
说与君画与君
雪满梁园飞鸟

山势识龙蟠，香台拥翠峦。草堂猿啸晚，蕙帐鹤惊寒。云拥梁僧塔，苔封宋帝坛。昔年游历处，今向画中看。

山势识龙
蟠云台拥翠
窝草堂猿啸晚蕙帐
鹤惊寒云拥梁僧塔
苔封宋帝坛苦年遊
历虑今向畫中看
高啟
鍾山雪霽圖

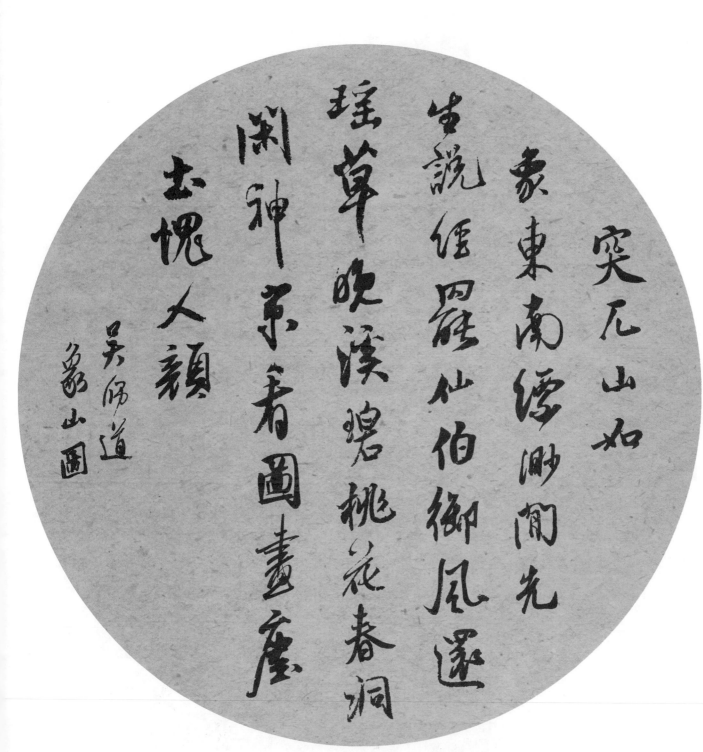

突兀山如
象东南缥缈间先
生说经罢仙伯御风还
瑶草晚溪碧桃花春洞
闲神京看图画尘
土愧人颜

吴师道
象山图

谷隐集·啸台吟题张太玄为陈日高杏

【海画府山图图】

括山中陆修静匡庐喜巾不隐溪夏画旧梦中似梦中有。

颍张太玄信
陈昊海云彦
庐山图书画

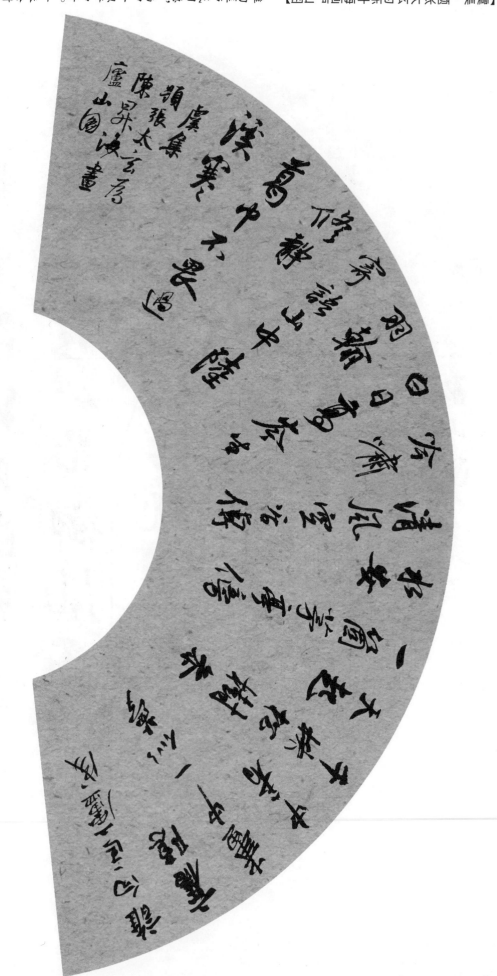

千林松树参天起，
一个茅亭修水空。
清风空

60

【张华　药诗·游仙（二）】

水隔流沙。云梯鼓奏，飘忽中夏，飘飖飞波，纵随凤。济江湘。童莘防陵。逐升玉。赤阳。云岐峥嵘石。神妃待天姿。游仙迫两。

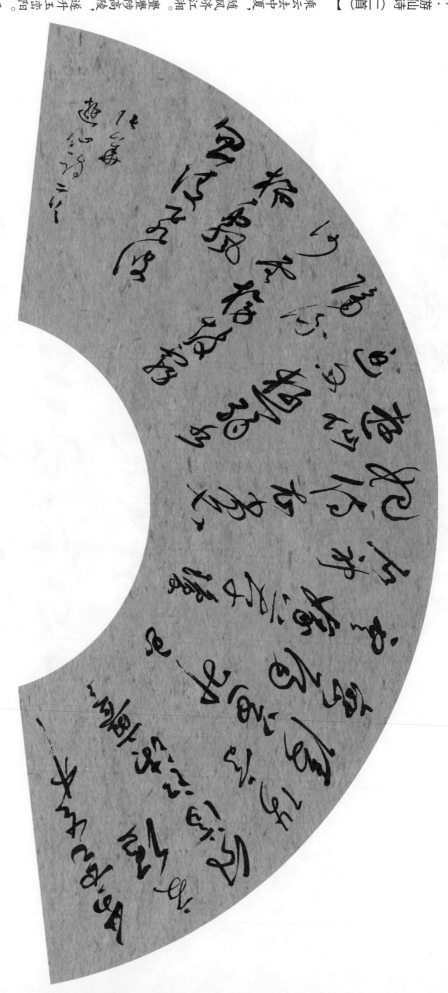

息足回阿，圆坐长林。披榛即涧，藉草依阴。白日清明，青云辽亮。昔闻巢许，今睹台尚。袁宏、袁彖《游仙诗》二首。

鸟之回阿
圆坐长林披榛
不识蒙芳体依白日
青云辽亮今睹台尚
嵩尚
袁宏 袁彖
游仙诗二首

远游绝尘雾，

轻举观沧溟。

蓬莱阴倒景，

昆仑罩曾城。

愿与达人游，

解结遨濠梁。

狂吟任所适，

浪游无何乡。

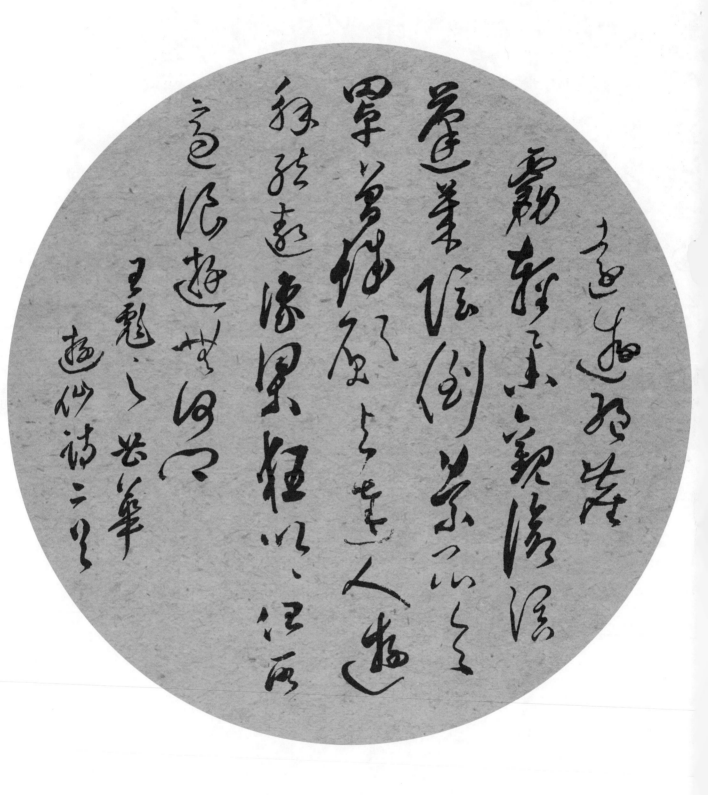

【游仙诗（六首）】

亭亭天亭峰，跨鹤上崖去。空山静无人，独与云相遇。张三丰《天亭山》

暗泉偏冷，岩深桂绝香。住中能不去，非独淮南王。庾信《山中诗》 涧

年月，鹄去复来归。石壁藤为路，山窗云作扉。王褒《过藏矜道馆》 松古无

鬒多，瓮牖 荆门丘

风云入。自非栖遁情，谁堪霜露湿。萧纶《入茅山寻桓清远不遇》 子陵徇高尚，超然独长往。钓石宛如新，故态依可想。王筠《东阳还经严陵濑赠萧大夫》根为石所蟠，枝为风所碎。赖我有贞心，终凌细草辈。吴筠《咏慈姥矶石上松》游仙诗六首。

晨游泰山，云雾窈窕。忽逢二童，颜色鲜好。乘彼白鹿，手翳芝草。我知真人，长跪问道。西登玉台，金楼复道。授我仙药，神皇所造。教我服食，还精补脑。寿同金石，永世难老。

【曹植·游仙诗】

渚，南翔陟丹丘。

人生不满百，戚戚少欢娱。意欲奋六翮，排雾凌紫虚。蝉蜕同松乔，翻迹登鼎湖。翱翔九天上，骋辔远行游。东观扶桑曜，西临弱水流。北极玄天

54

清露为凝霜，华草成蒿莱。谁云君子贤，明达安可能。乘云招松乔，呼吸永矣哉。

阮籍咏怀

昔有神仙士，乃处射山阿。乘云御飞龙，嘘噏叽琼华。可闻不可见，慷慨叹咨嗟。自伤非俦类，愁苦来相加。下学而上达，忽忽将如何！

阮籍咏怀

乘风高逝十远登灵丘托好松乔

携手俱游朝发太华夕宿神州

弹琴咏诗聊以忘忧

嵇康赠兄秀才入军

玉佩连浮星，轻冠结朝霞。列坐王母堂，艳体餐瑶华。湘妃咏涉江，汉女奏阳阿。

玉佩连浮星轻冠结朝霞列坐王母堂艳体餐瑶华湘妃咏涉江汉女奏阳阿

张华游仙诗

驾言寻飞遁，山路郁盘桓。芳兰振蕙叶，玉泉涌微澜。嘉卉献时服，灵术进朝餐。寻山求逸民，穹谷幽且遐。清泉荡玉渚，文鱼跃中波。

陆机 拟诗二首

峥嵘玄圃深，嵯峨天岭峭。亭馆笼云构，修梁流三曜。兰葩盖岭披，清风缘隙啸。

张协 游仙诗

【郭璞·游仙诗（三首）】

放浪林泽外，被发师岩穴。仿佛若士姿，梦想游列缺。

登岳采五芝，涉涧将六草。散发荡玄溜，终年不华皓。静叹亦何念，悲此妙龄逝。在世无千月，命如秋叶蒂。兰生蓬芭间，荣曜常幽翳。

放浪林泽外 被发师岩穴 仿佛若士姿 梦想游列缺 登岳采五芝 涉涧将六草 散发荡玄溜 终年不华皓 静叹亦何念 悲此妙龄逝 在世无千月 命如秋叶蒂 兰生蓬芭间 荣曜常幽翳

郭璞游仙诗三首

峨峨太行，凌虚抗势。天岭交气，窈然无际。澄流入神，玄谷应契。四象悟心，幽人来憩。

地主观山水，仰寻幽人踪。回沼激中逵，疏竹间修桐。因流转轻觞，冷风飘落松。时禽吟长涧，万籁吹连峰。

地主观山水仰寻幽人踪回沼激中逵疏竹间修桐因流转轻觞冷风飘落松时禽吟长涧万籁吹连峰

孙统兰亭诗

仰观大造，俯览时物。机过患生，吉凶相拂。智以利昏，识由情屈。野有寒枯，朝有炎郁。失则震惊，得必充诎。

【杨羲·云林与众真吟（二首）】

驾欻敖八虚，徊宴东华房。阿母延轩观，朗啸蹑灵风。我为有待来，故乃越沧浪。乘飙溯九天，息驾三秀岭。有待徘徊眄，无待故当静。沧浪奚足劳，孰若越玄井。

43

【吴迈远·游庐山观道士石室】

蒙茸众山里，往来行迹稀。寻岭达仙居，道士披云归。似著周时冠，状披汉时衣。安知世代积，服古人不衰。得我宿昔情，知我道无为。

灵园同佳称，幽山有奇质。停采久弥鲜，含华岂期实。长愿微名隐，无使孤株出。

灵园同佳称幽山有奇质停采久弥鲜含华岂期实长愿微名隐无使孤株出

沈约 咏山榴

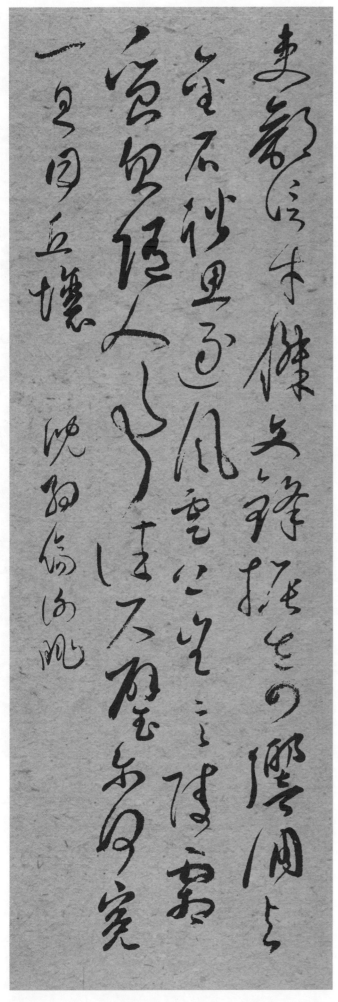

吏部信才杰，文锋振奇响。调与金石谐，思逐风云上。岂言陵霜质，忽随人事往。尺璧尔何冤，一旦同丘壤。

40

怒而飞其翼若垂天之云

屏翳萧瑟豫章枝折

姑苏四坡路妙叩和泛洪岩

云冲 花如洋芰雪翔翎

逶迤璚林九霄上云霄之

披香风敷时披玉宗气心

访云与同登古香仙云上

依依云素如掌仙仙孤云之来

返视太初先，与道冥至一。空洞凝真精，乃为虚中实。变通有常性，合散无定质。不行迅飞电，隐曜光白日。玄栖忘玄深，无得固无失。招携紫阳友，合宴玉清台。排景羽衣振，浮空云驾来。灵幡七曜动，琼障九光开。凤舞龙璈奏，虬轩殊未回。峻朗妙门辟，澄微真鉴通。琼林九霞上，金阁三天中。飞虹跃庆云，翔鹤抟灵风。郁彼玉京会，仙期六合同。昔在禹余天，还依太上家。悉以掌仙录，去来

先师有冥藏，安用羁世罗。未若保冲真，齐契箕山阿。良工眇芳林，妙思触物骋。篾疑秋蝉翼，团取望舒景。

先师有冥藏安用羁世罗未若保冲真齐契箕山阿良工眇芳林妙思触物骋篾疑秋蝉翼团取望舒景

王徽之、许询诗二首

叠叶与高节，俱从毫末生。流传千古誉，研炼十年情。向月本无影，临风疑有声。吾家钓台畔，似此两三茎。

叠叶与高节俱从毫末生流传
千古誉研炼十年情向月本无影
临风疑有声吾家钓台畔似此两
三茎 方干 方著作画竹

峨眉高出西极天罢浮直

兴南溟连名公绎思挥

彩笔驱山走海置眼前

满堂空翠如可扫赤城

霞气苍梧�洞庭潇

湘意渺绵三江七泽情

洞庭潇湘意向何�

【李白·当涂赵炎少府粉图山水歌】

峨眉高出西极天，罗浮直与南溟连。名公绎思挥彩笔，驱山走海置眼前。满堂空翠如可扫，赤城霞气苍梧烟。洞庭潇湘意渺绵，三江七泽情洄沿。惊涛汹涌向何处？孤舟一去迷归年。征帆不动亦不旋，飘如随风落天边。心摇目断兴难尽，几时可到三山巅？西峰峥嵘喷流泉，横石蹙水波潺湲。东崖合沓蔽轻雾，深林杂树空芊绵。此中冥昧

孤舟一去進歸年征帆不
動亦不旋飄如隨風落
天邊心搖目斷與興雜
畫幾時可到三山巔
西峰峥嵘噴流泉横
石壺水波潑溪東崖
谷沓敲軒霧條林雞
封空牟帛此中冥林

眼入毫端写竹真。枝掀叶举是精神。因知幻化出无象，问取人间老斫轮。

眼入毫端写竹真枝掀叶举是精神因知幻物出无象问取人間老斫輪

黄庭坚 题子瞻墨竹

河东李学士，随意仿洋州。月落亭阴过，云生谷口幽。江涛空渺渺，笔墨更悠悠。潇洒西清地，令人忆旧游。

河東李學士隨意倣洋州月落亭

陰過雲生谷口幽江濤空渺、筆墨

更悠、潇洒西清地令人憶舊遊

虞集 李員嶠墨竹

长忆前朝李蓟丘，墨君天下擅风流。百年遗迹留人世，写破湘潭梦里秋。

长忆前朝李
蓟丘墨
君天下
擅风流百年
遗踪留人世写破
湘潭
梦里秋
吴镇 画竹

高秋木落

天宇宽洞庭潇

湘生暮寒剑

气横空月在地老蛟

夜护

仙都坛

杨维桢，房山画竹

可厌栽花者，繁华总是虚。卜居须傍竹，无竹不成居。设榻谁为伴，开窗好对渠。莫嫌吾室陋，难与此君疏。

可厌栽以花者繁華總是虚卜居須
傍竹無竹不成居設榻誰為伴開窗
好對渠莫嫌吾室陋難與此君疏

倪瓒　题柯九思墨竹卷

双宿双飞百自由，人间无物比风流。若教解语终须问，有底愁来也白头。

双宿雏飞百自由人間無物比風

流若教解語終須問有底愁來

也白頭　元好問　鸳鸯扇頭

山鸡照影空自爱，孤鸾舞镜不作双。天下真成长会合，两兔相倚睡秋江。

山鷄照影空自愛孤鸞舞鏡不作雙

天下真成長會合兩兔相倚睡秋江

黄庭堅　題畫睡鴨

洞春豪杰士妙笔
出怪奇
写就大宛根可怪不
可披此画岂易浮
此手难再携
敢将有声画博
君无声诗

陈普
以诗就叶洞春求画葡萄

雨滴铃声蜀道长，
都缘一曲荔枝香。
宣和无限丹青手，
好画当年花石纲。

雨滴铃声蜀道长都缘一曲荔
枝香宣和无限丹青手好画当
年花石纲

赵秉文 荔枝图

乘槎使者海西来，移得珊瑚汉苑栽。只待绿荫芳树合，蕊珠如火一时开。

乘槎使者海西来移得珊瑚

汉苑栽只待绿荫芳树合蕊珠

如火一时开

马祖常　赵中丞折枝石榴

【钱惟善·梅道人画墨菜】
晚菘香凝墨池湿，畦菜摘尽春雨泣。梅花庵中吴道人，写遍群蔬何德色。怪我坐客寒无毡，床头却有买菜钱。四时之蔬悉佳味，乃知此等吾尤便。有客忽携画卷至，一笑落笔南风前。

晚菘香凝墨池湿，畦菜摘尽春雨泣。梅花庵中吴道人，写遍群蔬何德色。怪我坐客寒无毡，床头却有买菜钱。四时之蔬悉佳味，乃知此等吾尤便。有客忽携画卷至，一笑落笔南风前。

钱惟善 梅道人画墨菜

【陶宗仪·题画菜（二首）】

芦菔生儿菜有孙，露芽雨甲媚盘飧。自知肉食非吾相，抱瓮何辞日灌园。

绕屋蔬畦称食贫，雨余齐苗翠苗新。山庵顿顿殊风致，天上酥

酏未足珍。

蘆菔生兒菜有孫露芽雨甲媚盤

飱自知肉食非吾相抱瓮何辭日灌

圍堵屋蔬畦稱食貧雨余齊露苗翠

苗新山庵頓頓殊風致天上酥酏未

足珍　　陶宗儀　題畫菜二首

三泖秋霖浸四围，水边那觉露葵稀。金盘玉箸长安客，几个西风为汝归？

三泖秋霖浸四围水边那觉露
葵稀金盘玉箸长安客几個西
风为汝归

杨廉题曹宪副采莼卷

韩生画肥马，
立仗有辉光。
戴老作瘦牛，
平田千顷荒。
觳觫告主人，
实巳尽筋力。
乞我一牧童，
林间听横笛。

韩生畫肥馬立仗有

輝光戴老

作瘦牛平田千頃荒

觳觫告主人實巳盡

筋力乞我一牧童

林閒聽橫笛

黃庭堅

題李亮功戴嵩牛圖

好奇仍有客相携绝顶披云快一蹻
三十六峰青似染五年挂笏羡横
溪独占名山每羡渠京尘今日污吟
须西州十载经行处惆怅云烟是

画图

劉祖謙

崆峒山圖為橫溪翁二首

【刘祖谦·崆峒山图为横溪翁（二首）】

好奇仍有客相携，绝顶披云快一蹻。三十六峰青似染，五年挂笏羡横溪。

独占名山每羡渠，京尘今日污吟须。西州十载经行处，惆怅云烟是画图。

54

瞻彼南山岑白雲何翩翩下有幽栖人
嘯歌乐徂年丛石映清沚嘉木澹
芳妍日月无终逊陵谷变遷神襟
軼寥廓興寄挥五弦尘影一以绝
招隱奚足言

钱選 題浮玉山居圖

【钱选·题浮玉山居图】
瞻彼南山岑，白云何翩翩。下有幽栖人，啸歌乐徂年。丛石映清沚，嘉木澹芳妍。日月无终极，陵谷从变迁。神襟轶寥廓，兴寄挥五弦。尘影一以绝，招隐奚足言。

爽人秋意不须多。

绿水红桥夹杏花，数间茅屋是渔家。主人莫拒看花客，囊有青钱酒不赊。

万仞芝山接太虚，一泓萍水绕吾庐。

奠人秋意不煩
多綠水紅橋夾
杏花數間茅屋
是漁家主人莫
拒看花客囊
有青錢酒不賒
万仞芝山接太虛
一泓萍水繞吾廬

暖煨榾柮闭柴扉。

瓦盆熟得松花酒，刚是溪丁拾蟹归。

稀暖煨榾柮閑
紫扉瓦盆熟浮
松花酒剛是溪
丁拾蟹歸
庚寅
題畫六首

【唐寅·题画（六首）】
骑驴八月下蓝关，借宿南州白塔湾。壁上残灯千里梦，月中飞叶四更山。太湖西岸景萧疏，竹外山旋碧玉螺。明月一天风满地，

骑驴八月下蓝关
借宿南州白塔
湾壁上残灯千里
梦月中飞叶
四更山太湖西岸
景萧疏竹外
山旋碧玉螺明
月一天风满地

日长全赖棋消遣，计取输赢赌买鱼。此中大有逍遥处，难说与君画与君。红树中间飞白云，黄茅眼底界斜暾。雪满梁园飞鸟稀，

日长全赖棋消
遣计取输赢赌
买鱼红树中间
飞白云黄茅眼
底界斜暾此中
大有逍遥难
说与君画与君
雪满梁园飞鸟

山势识龙蟠，香台拥翠峦。草堂猿啸晚，蕙帐鹤惊寒。云拥梁僧塔，苔封宋帝坛。昔年游历处，今向画中看。

山势识龙
蟠，香台拥翠
草堂猿啸晚蕙帐
鹤惊寒，云拥梁僧塔
苔封宋帝坛昔年游
历处向画中看
高启
钟山雪霁图

突兀山如象

象东南缥缈间先

生说经罢仙伯御风还

瑶草晚溪碧桃花春洞

闲神京看图画尘

土愧人颜

吴师道
象山图

谷作吟唱，题日高岑羽生为陈计
白句张太玄翰。寄语山中陆修静，卢
山中陆修静，
翛翛画庐
山图图
【寄语山中陆修静，卢
山图庐成，幽巾隐旧
似梦中有，不似梦中
美。过溪一笑似梦寒。
陈昊升云彦
颜张太玄
卢山图海云轴

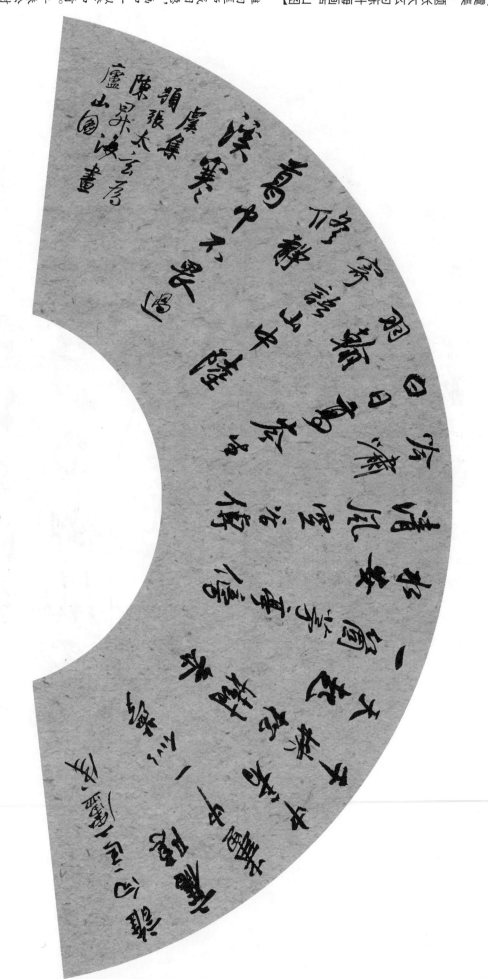

于林松柏参天起。一个茅亭修木安。清风空